智永 楷书千字文集字对联

中国历代名碑名帖集字系列丛书

陆有珠/主编

安徽美术出版社
全国百佳图书出版单位

图书在版编目（ＣＩＰ）数据

智永楷书千字文集字对联 / 陆有珠主编 . — 合肥 ：
安徽美术出版社，2019.5
（中国历代名碑名帖集字系列丛书）
ISBN 978-7-5398-8791-3

Ⅰ．①智… Ⅱ．①陆… Ⅲ．①楷书－碑帖－中国－隋
代 Ⅳ．① J292.24

中国版本图书馆 CIP 数据核字（2019）第 007843 号

中国历代名碑名帖集字系列丛书
智永楷书千字文集字对联
ZHONGGUO LIDAI MINGBEI MINGTIE JI ZI XILIE CONGSHU
ZHI YONG KAISHU QIANZIWEN JI ZI DUILIAN

陆有珠　主编

出 版 人：唐元明
责任编辑：张庆鸣
责任校对：司开江　　陈芳芳
责任印制：缪振光
封面设计：宋双成
排版制作：文贤阁
出版发行：时代出版传媒股份有限公司
　　　　　安徽美术出版社（http://www.ahmscbs.com ）
地　　址：合肥市政务文化新区翡翠路1118号出版传媒广场14F
邮　　编：230071
出版热线：0551-63533625　　18056039807
印　　制：天津联城印刷有限公司
开　　本：787 mm×1380 mm　　1/12　　印张：6
版　　次：2019年5月第1版
印　　次：2020年2月第2次印刷
书　　号：ISBN 978-7-5398-8791-3
定　　价：29.80元

目录

八言对联

上联 年年如意，

下联 岁岁平安

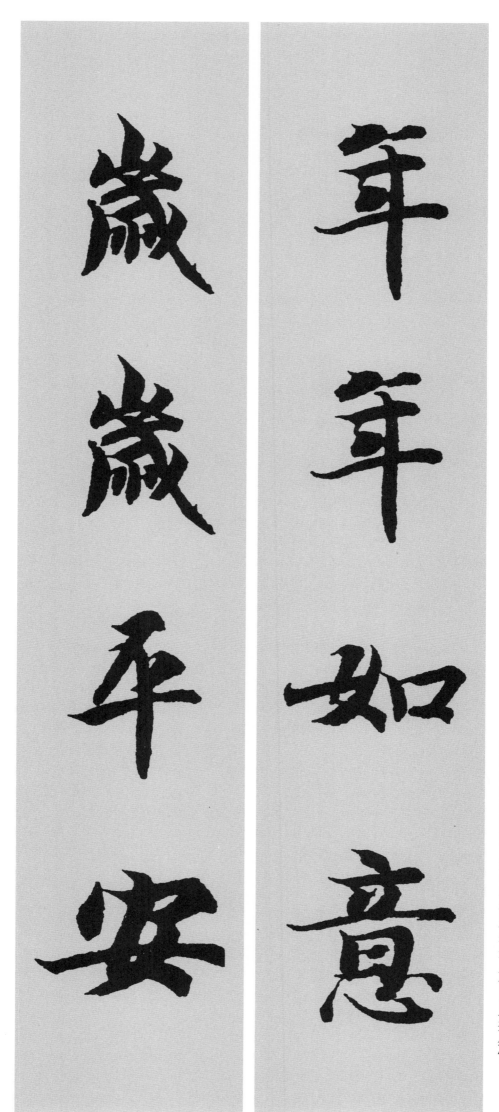

概述： 对联是中华民族文化宝库中一颗璀璨的明珠，它用简练和优美的语言集中概括地表达人们的思想感情。

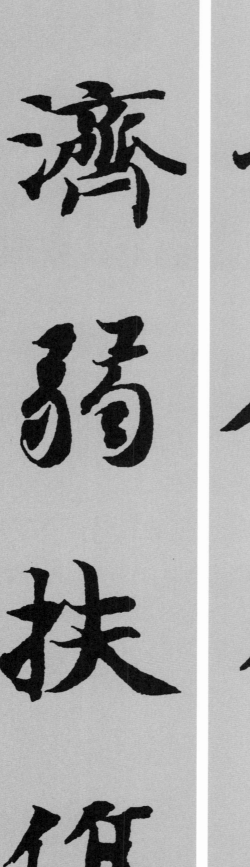

积德行善

济弱扶伤

【上联】 积德行善

【下联】 济弱扶伤

概述： 对联，又叫对子或楹联，是由对偶形式的出句和对句组成。它有悠久的历史，有独特的艺术形式。

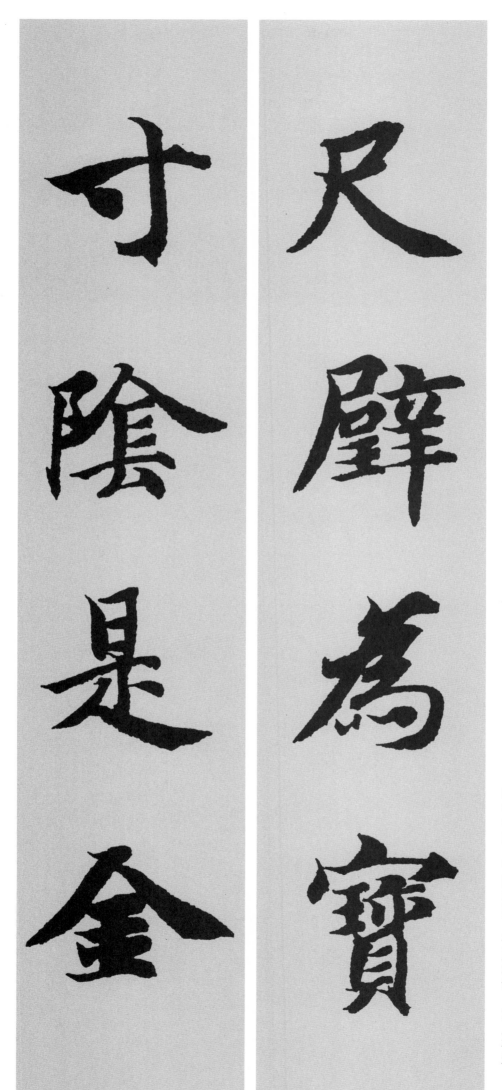

上联　尺璧为宝

下联　寸阴是金

概述：对联讲究对仗，要求字数相等、词类相当、结构相应、节奏相同、平仄相谐、意义相关。

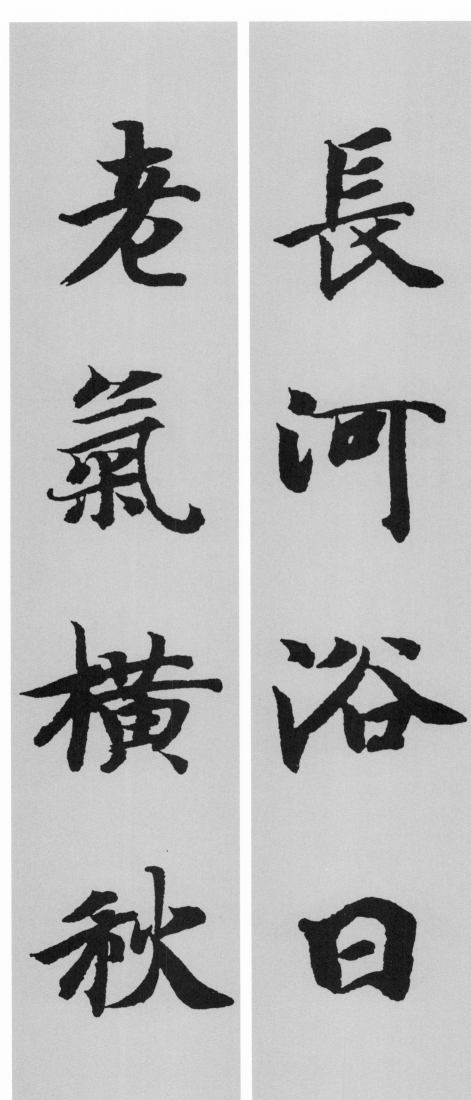

上联 长河浴日
下联 老气横秋

上联：长河浴日
下联：老气横秋

概述：字数相等，就是说上联有多少个字，下联也是多少个字，多一个不行，少一个也不行。

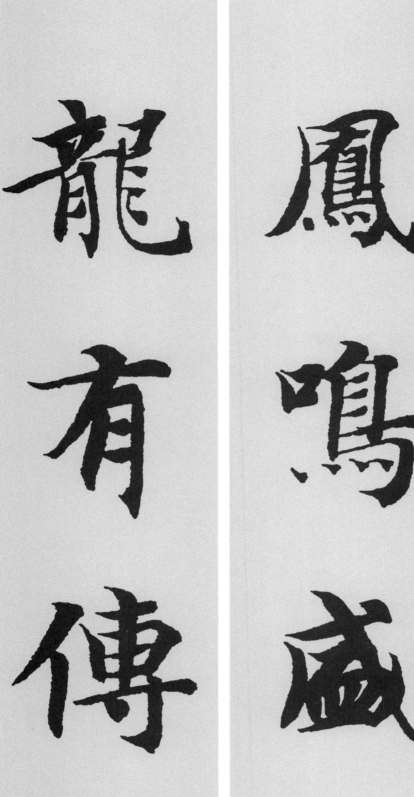

龍有傳人

鳳鳴盛世

上联 凤鸣盛世

下联 龙有传人等。

概述：词类相当是指要实词对实词，虚词对虚词，即名词对名词，动词对动词，介词对介词等。

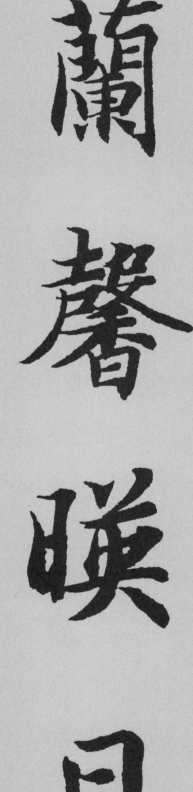
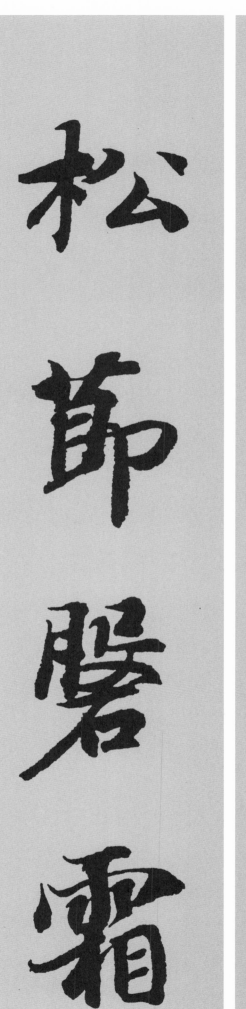

[上联] 兰馨映月

[下联] 松节磐霜。

概述： 结构相应是指上联是主谓结构的地方，下联也是主谓结构，上联是动宾结构之处，下联也必须是动宾结构。

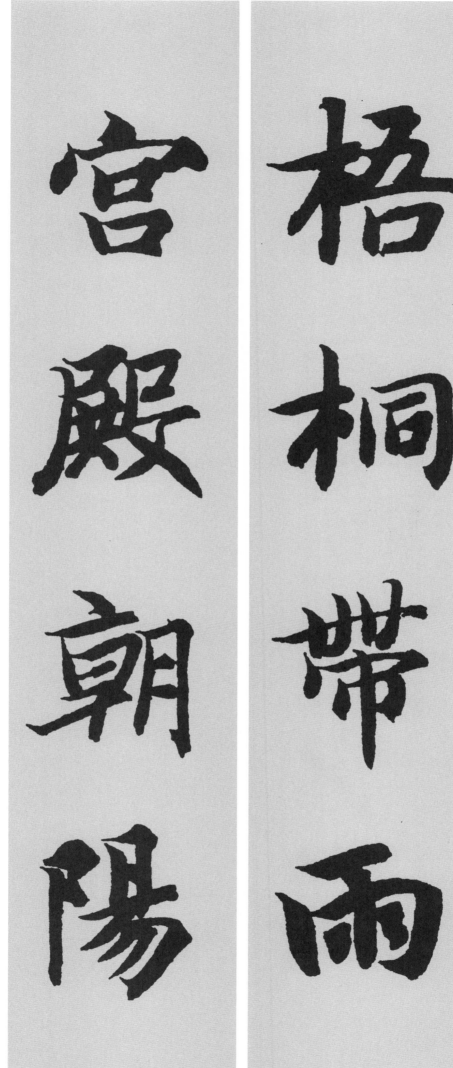

上联 梧桐带雨

下联 宫殿朝阳

概述：节奏相同是指该几个字一断句，就几个字一断句。

上联 凤鸣高阙

下联 龙潜深渊

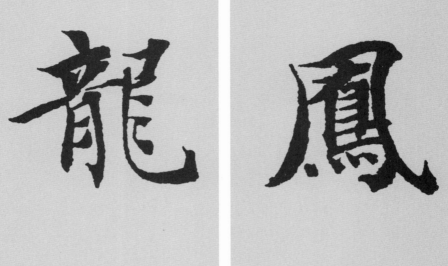

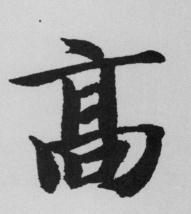

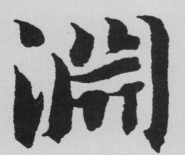

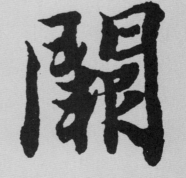

概述：平仄相谐是指上仄则下平，上平则下仄。上联末字为仄，下联末字为平，叫做『仄起平收』。

上联 九州逸丽

下联 万象更新

九州逸丽

万象更新

概述：对联格律还可以借鉴律诗的格律。

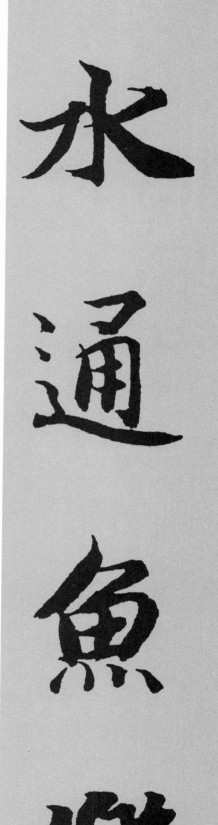

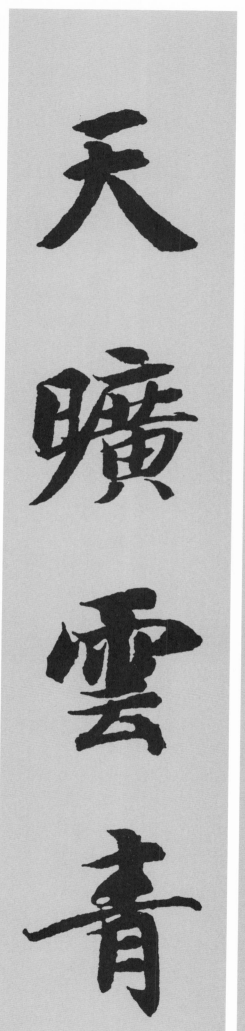

[上联] 水通鱼乐

[下联] 天旷云青

概述： 古代汉语还有入声调，是仄声，普通话里没有这个声调，但方言（如粤语）里还有这个声调，如『吸入』这个词。

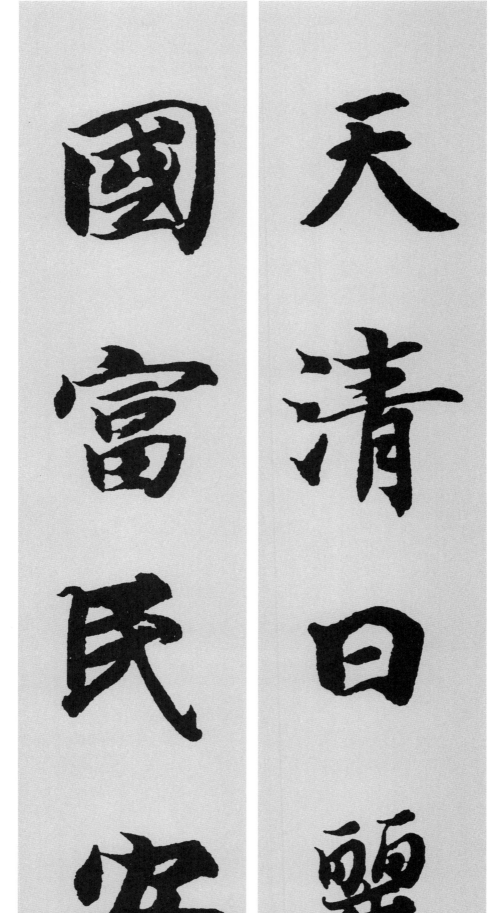

点评：「天」字撇、捺左右伸展，左右呼应，约似一个等腰三角形的两腰。

[上联] 翠荷承露

[下联] 银汉横霄

翠荷承露

银汉横霄

点评：『荷』字的『口』部宜靠上些；『露、霄』的雨字头有变化。

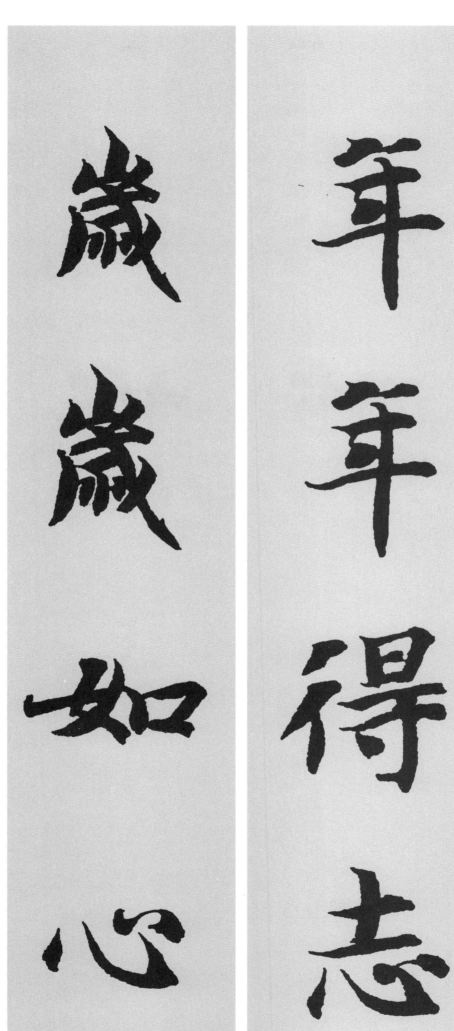

点评：『年』字横短竖长，字呈纵势。

龍騰四海

鳳翔九天

上联 龙腾四海

下联 凤翔九天

点评：『龙、腾、凤』等字笔画多，宜紧凑安排。

秋月照云亭

霜辰列霄汉

点评：『秋』字『火』部一撇先呈

竖势，至下部才向左撇出。

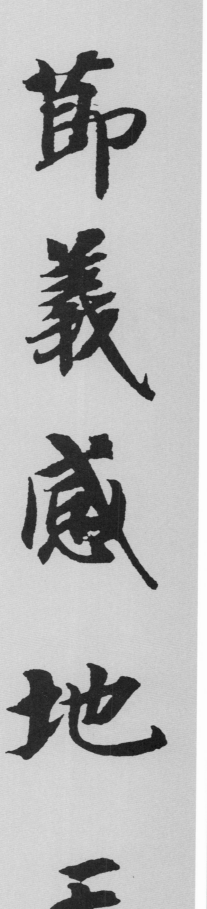

上联 文章隐日月

下联 节义感地天

点评：「义、感」两字的斜钩呈现不同的变化。

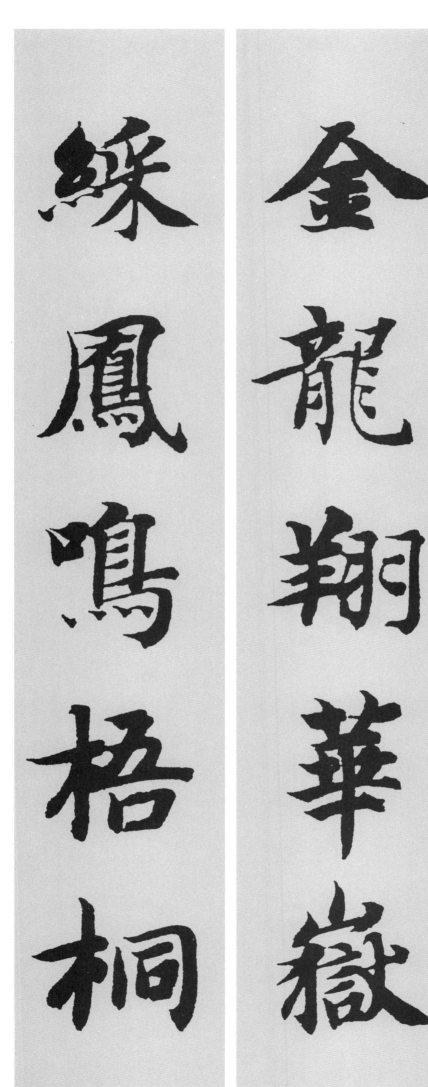

点评：『金』字撇、捺像个等腰三角形的两腰，第二横在三角形内。

文章千古事

书法萬年傳

点评：『事』六横均匀分布，竖钩上部短下部长。

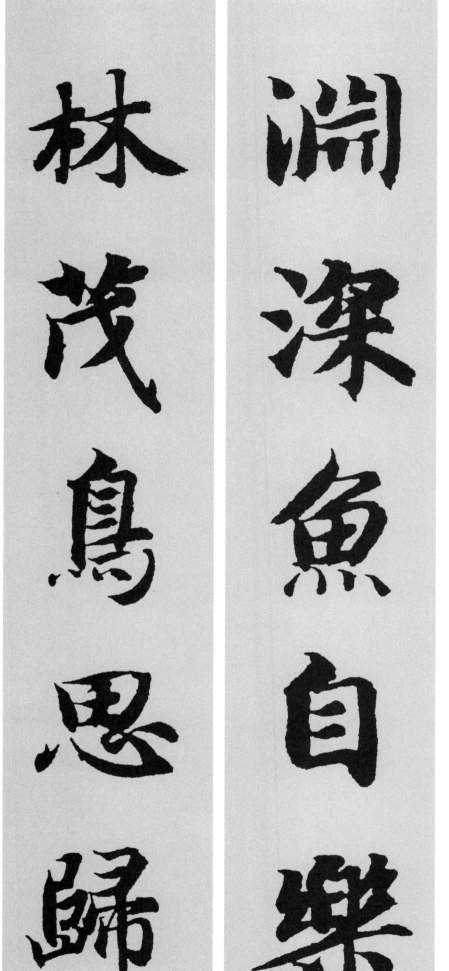

点评：『林』字左右同构，书写时左旁宜小些，右旁稍大些。

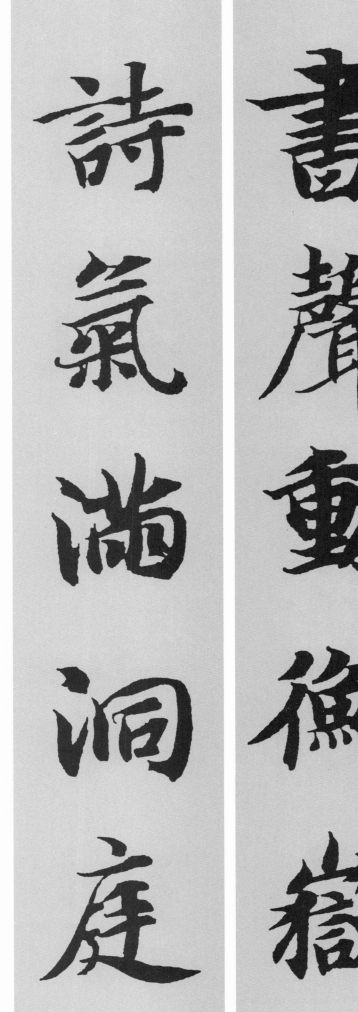

[上联] 书声动衡岳

[下联] 诗气满洞庭

点评：上联五个字，笔画较多，笔道宜轻细些，距离宜紧凑。

星明河汉内

人在画图中

上联 星明河汉内

下联 人在画图中

点评：『人』字笔画伸展，可以粗重之笔为之，以增其势，其实际宽度大于『在、图、中』等字。

霄漢明星曜

梧桐鰊鳳飛

上联：霄汉明星曜

下联：梧桐彩凤飞

点评：「飞」字两个背抛钩上小下大，中间竖钩均分左右两个空当。

上联 寒云浮华岳

下联 明月映洞庭

寒雲浮華嶽

明月暎洞庭

点评：「浮、洞」等有三点水的字，三点水随右部高低作适当变化，「浮」字上下齐平，「洞」字上不平，下平。

明月松間照

清泉石上流

明月松间照

清泉石上流

点评：「明」字上下齐平；「泉」字下部不平。

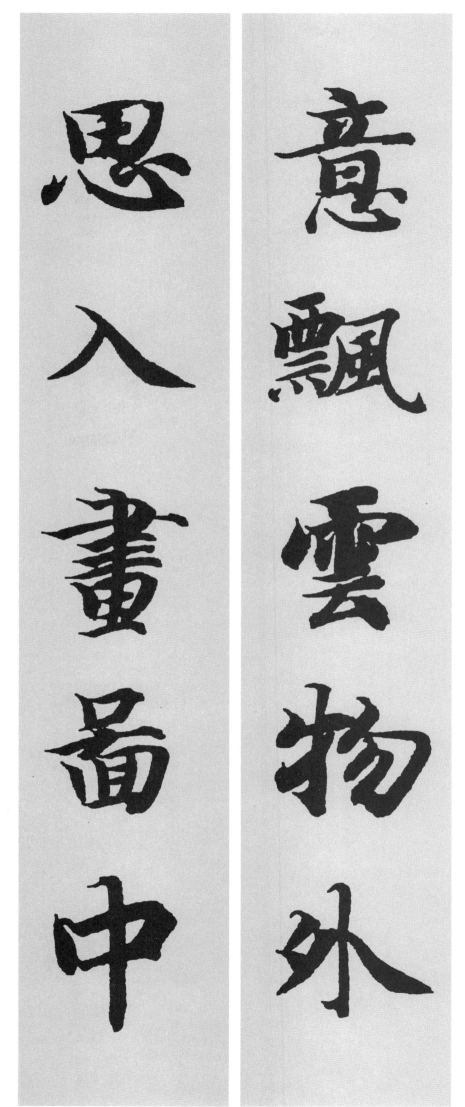

上联 意飘云物均匀分布，思入画图中

点评：『画』字九个横画均匀分布，中竖宜重，左右两竖内收。

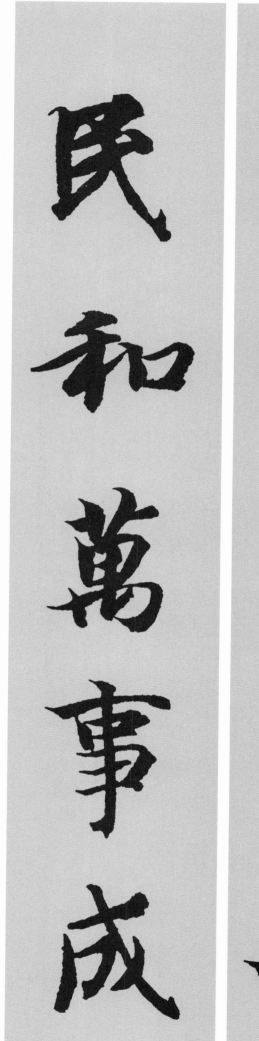

上联 国定千年好

下联 民和万事成

点评：『民、成』等有斜钩的字，斜钩从右下角稍伸出然后才出钩。

点评：『树』字左中右三个部分宜窄些，以免整字太宽；『叶』字上中下三部宜扁些，以免整字太长。

老樹生新葉

長亭暎晚暉

树色连衡嶽

书声远洞庭

【上联】树色连衡岳

【下联】书声远洞庭

点评：『连、远』等字走之底一波三折而过，首点宜高些，与右部呼应。

上联 道德怀孔孟
下联 文章守汉唐

道德怀孔孟

文章守汉唐

点评：『孔』字竖弯钩上部比左旁稍高，下部齐平。

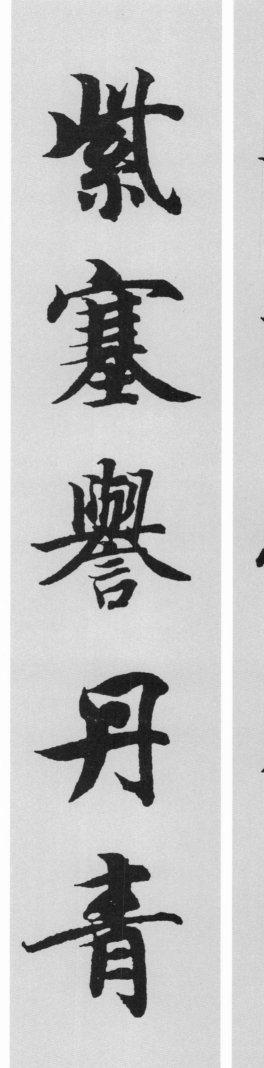

【上联】赤城铭碑刻

【下联】紫塞誉丹青

上联：赤城铭碑刻，

下联：紫塞誉丹青。

点评：『誉』字上部宜收进些，中部撇捺伸展，下部『言』嵌入。

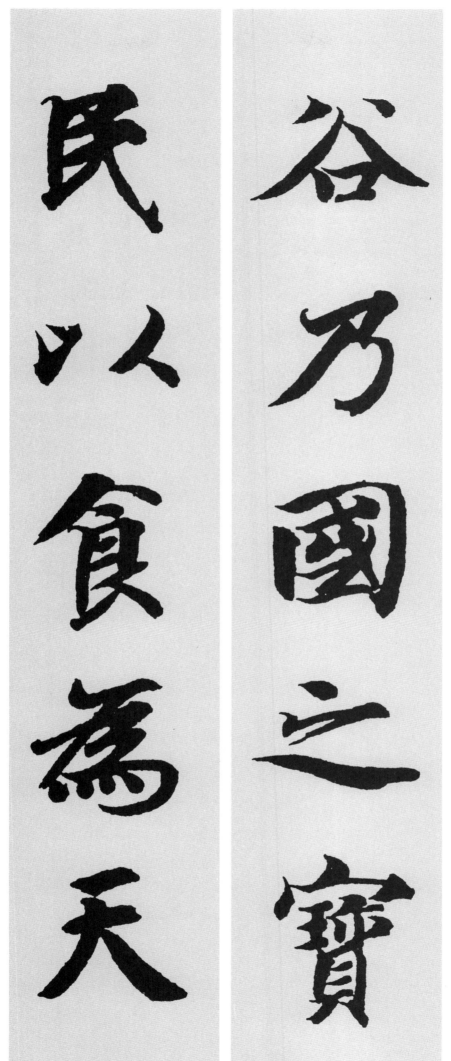

点评：『之』字三个笔画的起笔可连成一条线，这样显得紧凑。

诗属汉唐美

武如颇牧精

诗属汉唐美画，

武如颇牧精

点评："上属"字可看成八个横画，把它们分布均衡即好办了。

上联 新房聚名士；
下联 高府纳群英

新房聚名士

高府纳群英

点评：『聚』字减捺，上收下放；
『群』字作上下结构。

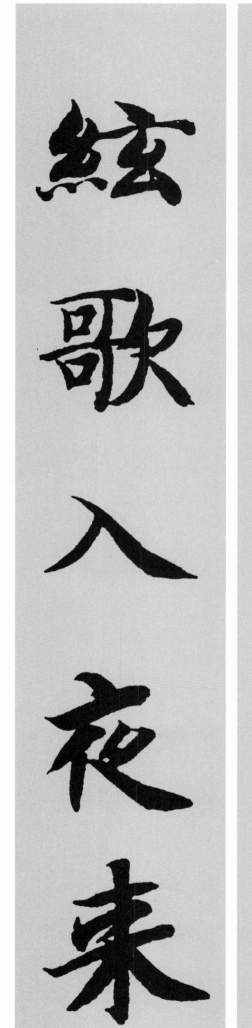

鸟語随書去

絃歌入夜来

【上联】鸟语随昼去

【下联】弦歌入夜来

点评：『语』字横画较多，注意其穿插安排。

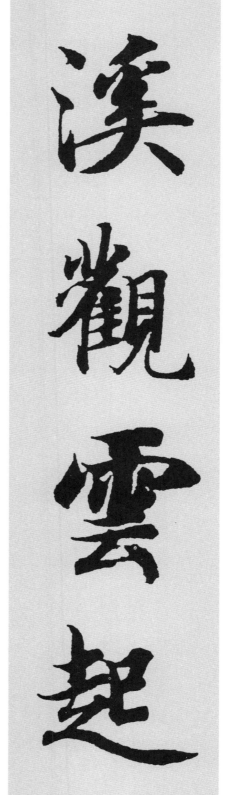

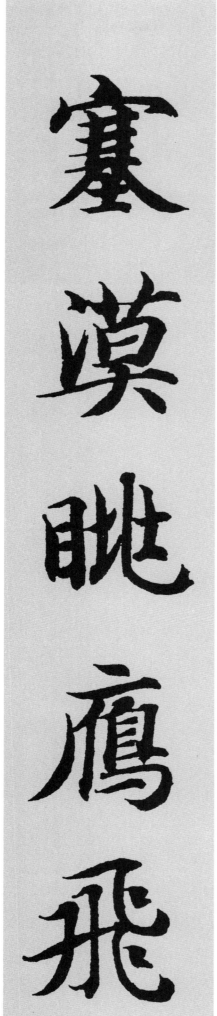

点评：『观』字左边借用行草写法，

笔画较多，宜紧凑安排。

功成而名立

理得乃心安

【上联】功成而名立

【下联】理得乃心安

点评：『乃』字是斜体字，重心要稳，后一个折钩应回到横画的中部才出钩。

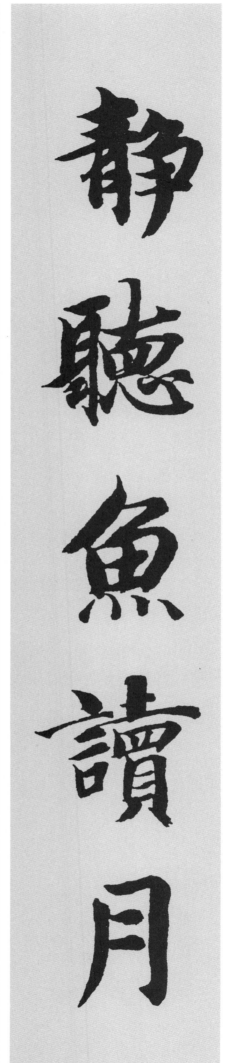

上联　静听鱼读月，右边

下联　笑对雁谈天。

点评：『读』字左边五个横画均分，右边

八个横画也均分，左右横画穿插安排。

人無信不立

天有日方明

[上联] 人无信不立

[下联] 天有日方明

点评：『无』字下面四点借用行草笔法改为三点。

霜氣寒松樹

秋色老梧桐

【上联】霜气寒松树

【下联】秋色老梧桐

点评：『松、树、梧、桐』等字的木字有同有异，霜气寒松树有异，请读者自己试加分析，找出它们的异同之处。

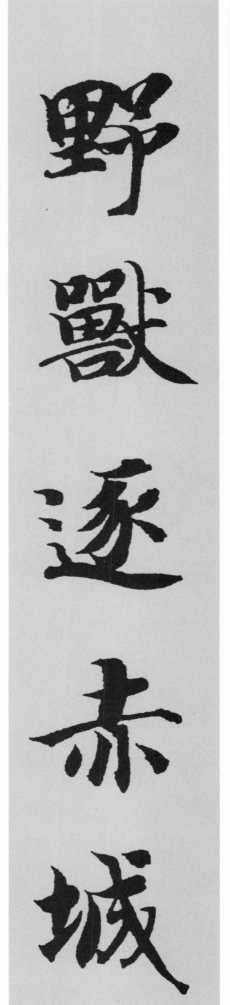

点评：〔紫〕字竖弯钩改作斜钩。

无求气始高

有容德乃大

点评：『容』字撇捺伸展，左右呼应；『求』字捺改作点。

集天地正氣

聚宇宙大觀

上联　集天地正气，
下联　聚宇宙大观

点评：『正』借用行草笔法，改变
笔顺，以点代竖和横。

上联 景明兰气逸

下联 严旷水声高排。

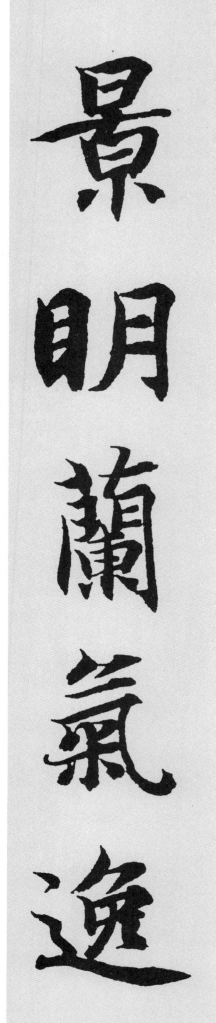

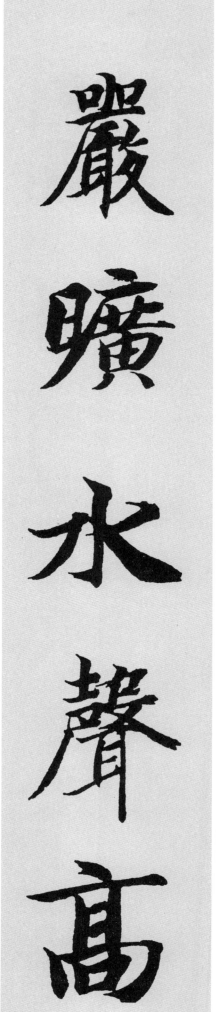

点评：『兰、严、声』等字笔画多，宜紧凑安排。

為人罔談彼短

處世靡恃己長

上联　为人罔谈彼短

下联　处世靡恃己长

点评：『彼』字双人旁改作人旁；『处』字一捺较重，以均衡向左的几个斜笔。

上联　得意秦铭汉隶

下联　钟情晋字唐诗

得意秦铭汉隶

钟情晋字唐诗

点评：「秦」字三横宜短，撇捺伸长作主笔。

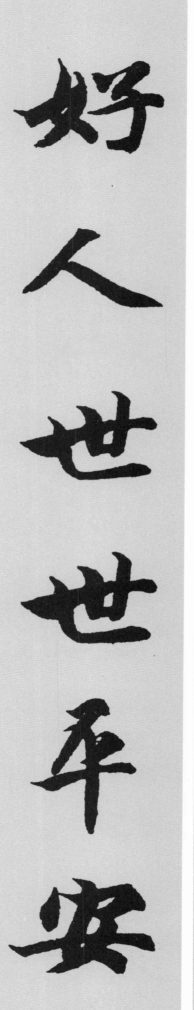

仁君时时如意

好人世世平安

点评：『世』字三个横画均匀分布，三个竖画略向内收。

岁有国民都乐，时和老少皆歌

上联 岁有国民都乐，

下联 时和老少皆歌

点评：『都』字左边五个横画均匀分布，右耳上部平左部第二横，下平第五横。

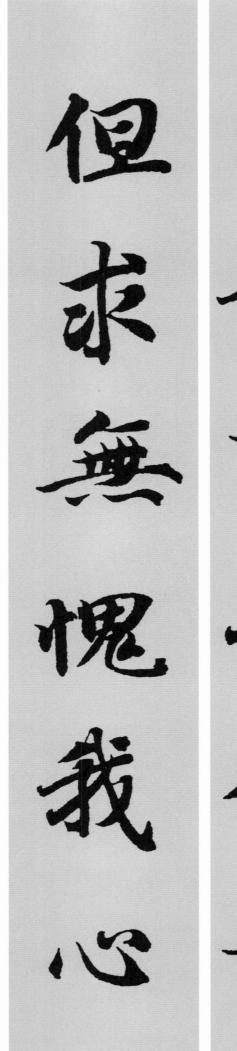

【上联】岂能尽如人意

【下联】但求无愧我心

点评：『尽、意』两字上中下三部，上部长横作主笔，中部收缩，下部稍放。

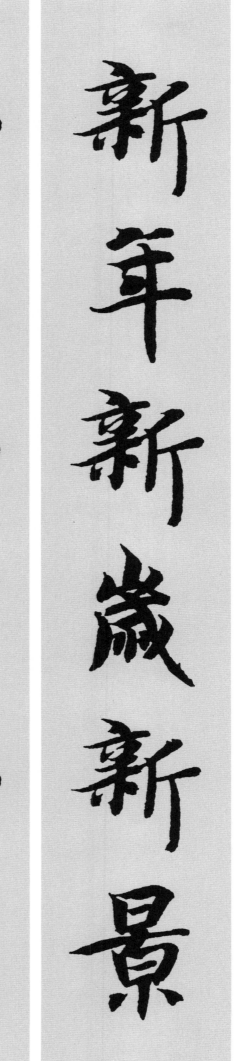

〔上联〕 新年新岁新景；

〔下联〕 好地好家好园

点评：『景』字七个横画均匀分布；

『家』字首点与弧钩居字之中线上。

春雲夏雨秋月夜

唐詩晉字漢文章

【上联】春云夏雨秋月夜

【下联】唐诗晋字汉文章

点评：『月』字框内两横靠上，约留出一半的空间透气。

和睦一家生百福

平安二字值千金

上联「和睦一家生百福

下联」平安二字值千金

点评：「家、安、字」字宝盖头的左

点较下都向左，字显得空旷些。

國增歲月民增富

歡滿園林福滿門

国增岁月民增富

欢满园林福满门

点评：『岁』字中部紧凑，斜钩伸展，形成对比。

翔雲足作畫賞

流水且同琴聽

点评：『水、琴』的撇捺左右伸展，互相呼应。

世事洞明皆学問

人情練達即文章

［上联］世事洞明皆学问

［下联］人情练达即文章

点评：『即』字左部宜高，右部上方宜空一些，重心才稳。

每临大事有静气

不信今时无古贤

点评：『临』字三个『口』宜有大小、轻重的变化，请仔细观察。

知過必改誠君子

得能莫忘近聖賢

上联　知过必改诚君子

下联　得能莫忘近圣贤

点评：『莫』字横画长了，作为主笔，则捺改作点。

【上联】恬笔伦纸长景仰

【下联】嵇琴阮啸且逍遥

恬笔伦纸长景仰

嵇琴阮啸且逍遥

点评：『仰』左、中、右三分天下，两竖有收有放，前收后放。

蘭草滿園欣散慮

詩文盈帳樂逍遙

【上联】兰草满园欣散虑

【下联】诗文盈帐乐逍遥

点评：『欣』借用行草笔法，左边笔断意连，右旁末笔改捺为点。

上联　珠号夜光晖四野

下联　剑称巨阙寒二京

珠号夜光晖四野

剑称巨阙寒二京

点评：「阙」字四面撑足，不宜太满，写时宜略收缩。

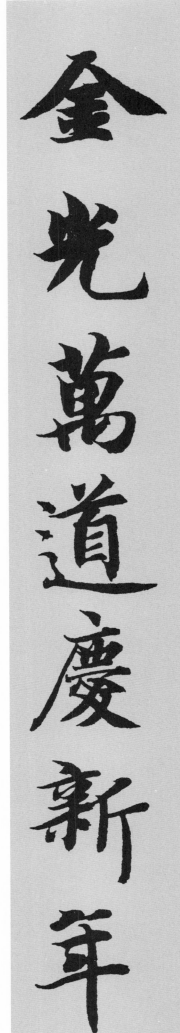

美酒千杯辞旧岁

金光万道庆新年

上联　美酒千杯辞旧岁

下联　金光万道庆新年

点评：『辞、旧、岁、庆』等字笔画繁多，宜紧凑安排。

上和下睦永康乐

夫唱妇随长相知

上联　上和下睦永康乐

下联　夫唱妇随长相知

点评：上联起首处稍空，可用起首章补之，使之均衡。

磐雲松古瞻龍隱

流水聲寒眺鳳翔

上联：磐云松古瞻龙隐

下联：流水声寒眺凤翔

点评：『古、水』笔画少，宜以粗重之笔为之，以壮其势。

上联｜吹笙鼓瑟接淑女

下联｜举酒肆筵敬嘉宾

吹笙鼓瑟接淑女

举酒肆筵敬嘉宾

点评：上联起首处稍空，可用款字补其空。

千秋筆墨驚廣殿

萬道金光照華庭

上联 千秋笔墨惊广殿

下联 万道金光照华庭

点评：『千秋』处稍窄，可用一闲章补之，以均其势。

白桐翠羽環緣鳳

紫塞黄沙照金龍

【上联】白桐翠羽环彩凤

【下联】紫塞黄沙照金龙

上联：白桐翠羽环彩凤

下联：紫塞黄沙照金龙

点评：上联起首处，可用款字补之，上下联呈均衡之势。

銀漢珠光水天一色

金秋玉露龍鳳和鳴

上联 银汉珠光水天一色

下联 金秋玉露龙凤和鸣

点评：上联下方稍空，可用一压角章补之，左右两联呈均衡之势。